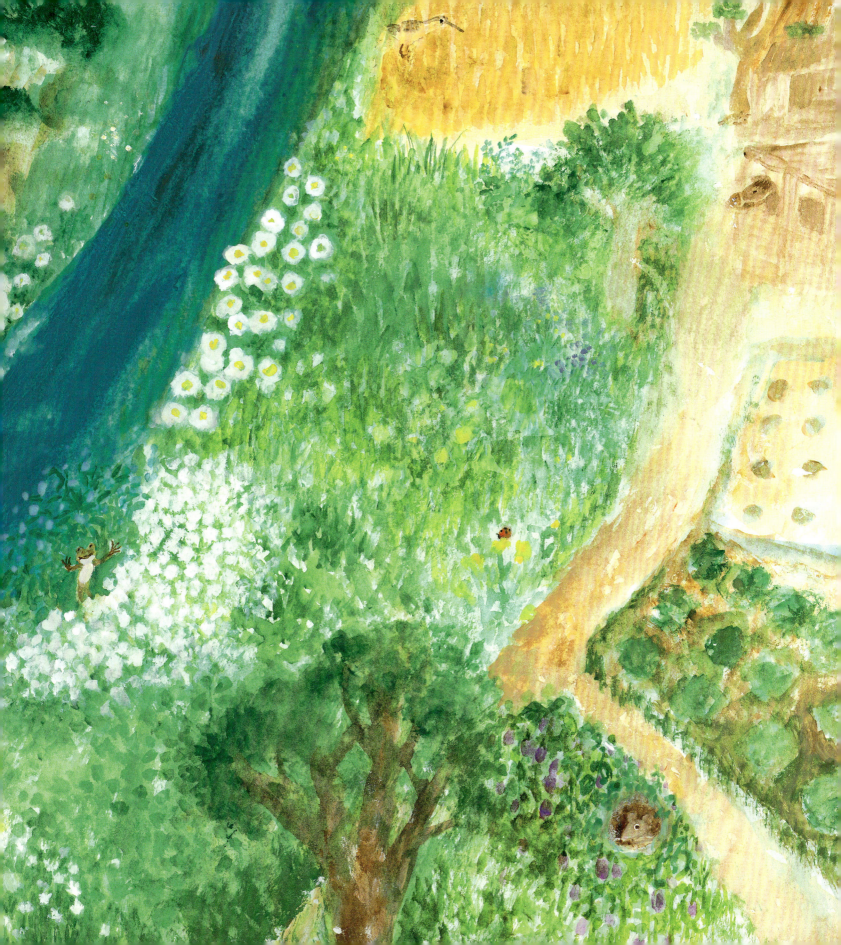

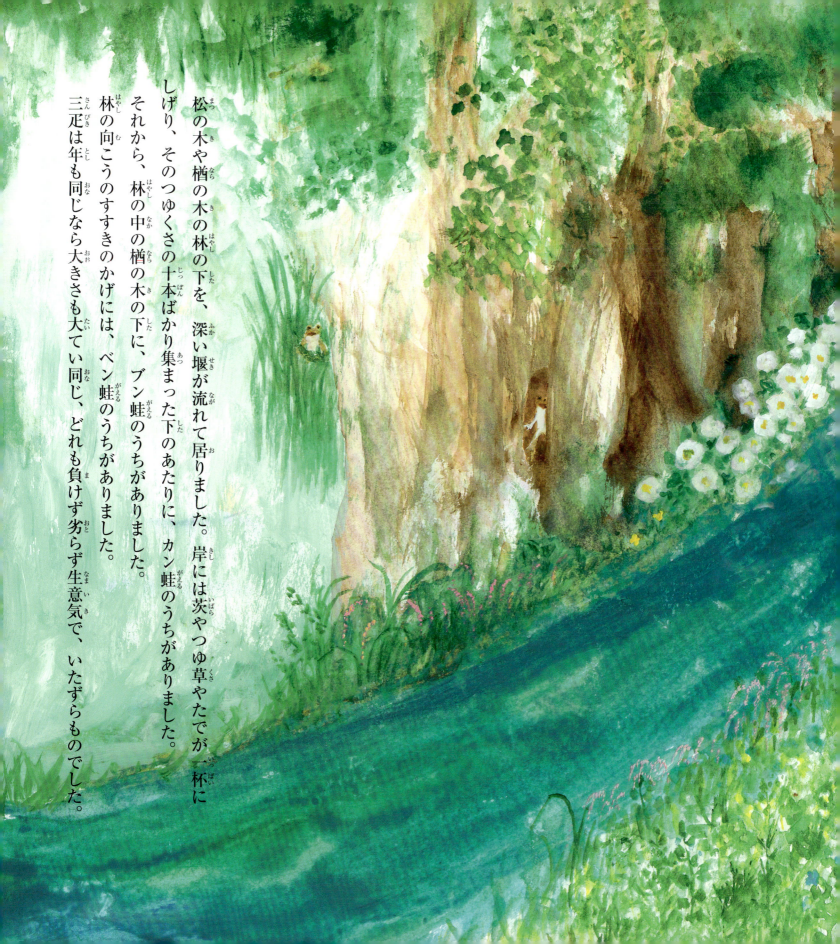

松の木や楢の木の林の下を、深い堰が流れて居りました。岸には茨やつゆ草やたでが一杯にしげり、そのつゆくさの十本ばかり集まった下のあたりに、カン蛙のうちがありました。

それから、林の中の楢の木の下に、ブン蛙のうちがありました。

林の向こうのすすきのかげには、ベン蛙のうちがありました。

三疋は年も同じなら大きさも大てい同じ、どれも負けず劣らず生意気で、いたずらものでした。

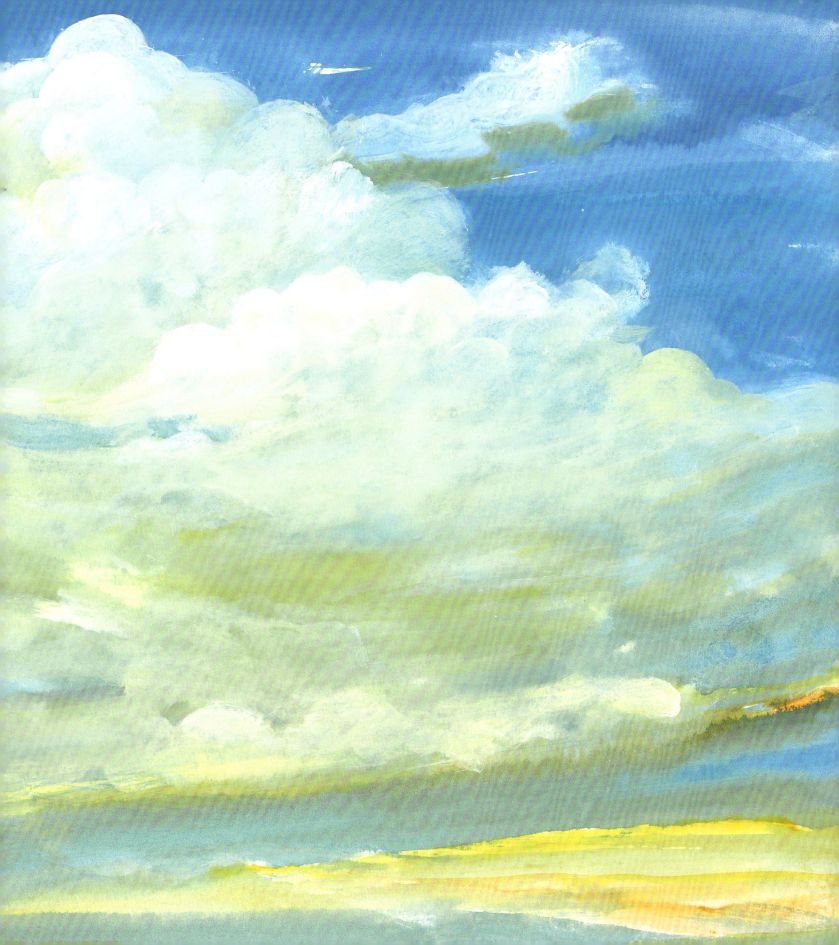

ある夏の暮れ方、カン蛙ブン蛙ベン蛙の三疋は、カン蛙の家の前のつめくさの広場に座って、雲見ということをやって居りました。一体蛙どもは、みんな、夏の雲の峯を見ることが大すきです。じっさいあのまっしろなプクプクした、玉髄のような、玉あられのような、又蛋白石を刻んでこさえた葡萄の置物のような雲の峯は、誰の目にも立派に見えますが、蛙どもには殊にそれが見事なのです。眺めても眺めても厭きないのです。そのわけは、雲のみねというものは、どこか蛙の頭の形に肖ていますし、それから春の蛙の卵に似ています。それで日本人ならば、丁度花見とか月見とかいう処を、蛙どもは雲見をやります。

「どうも実に立派だね。だんだんペネタ形になるね。」
「うん。うすい金色だね。永遠の生命を思わせるね。」
「実に僕たちの理想だね。」

雲のみねはだんだんペネタ形になって参りました。ペネタ形というのは、蛙どもでは大へん高尚なものになっています。平たいことなのです。

雲の峰はだんだん崩れてあたりはよほどうすくらくなりました。
「この頃、ヘロンの方ではゴム靴がはやるね。」ヘロンというのは蛙語です。人間ということです。
「うん。よくみんなはいてるようだね。」
「僕たちもほしいもんだな。」
「全くほしいよ。あいつをはいてなら栗のいがでも何でもこわくないぜ。」
「ほしいもんだなあ。」
「手に入れる工夫はないだろうか。」
「ないわけでもないだろう。ただ僕たちのはヘロンのとは大きさも型も大分ちがうから拵え直さないと駄目だな。」
「うん。それはそうさ。」
さて雲のみねは全くくずれ、あたりは藍色になりました。そこでベン蛙とブン蛙とは、「さよならね。」と云ってカン蛙とわかれ、林の下の堰を勇ましく泳いで自分のうちに帰って行きました。

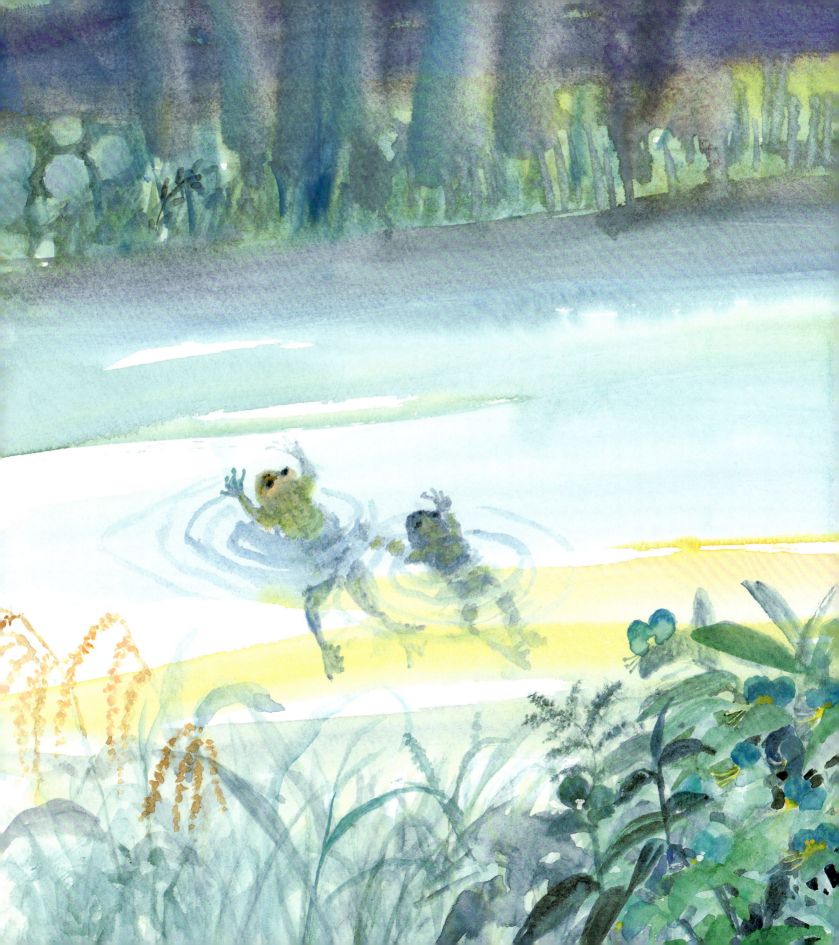

あとでカン蛙は腕を組んで考えました。桔梗色の夕暗の中です。

しばらくしばらくたってからやっと「ギッギッ」と二声ばかり鳴きました。そして草原をペタペタ歩いて畑にやって参りました、

それから声をうんと細くして、

「野鼠さん、野鼠さん。もおし、もおし。」と呼びました。

「ツン。」と野鼠は返事をして、ひょこりと蛙の前に出て来ました。そのうすぐろい顔も、もう見えないくらい暗いのです。

「野鼠さん。今晩は。一つお前さんに頼みがあるんだが、きいて呉れないかね。」

「いや、それはきいてあげよう。去年の秋、僕が蕎麦団子を食べて、チブスになって、ひどいわずらいをしたときに、あれほど親身の介抱を受けながら、その恩を何でわすれてしまうもんかね。」

「そうか。そんなら一つお前さん、ゴム靴を一足工夫して呉れないか。形はどうでもいいんだよ。僕がこしらえ直すから。」

「ああ、いいとも。明日の晩までにはきっと持って来てあげよう。」

「そうか。それはどうもありがとう。ではお願いするよ。さよならね。」

カン蛙は大よろこびで自分のおうちへ帰って寝てしまいました。

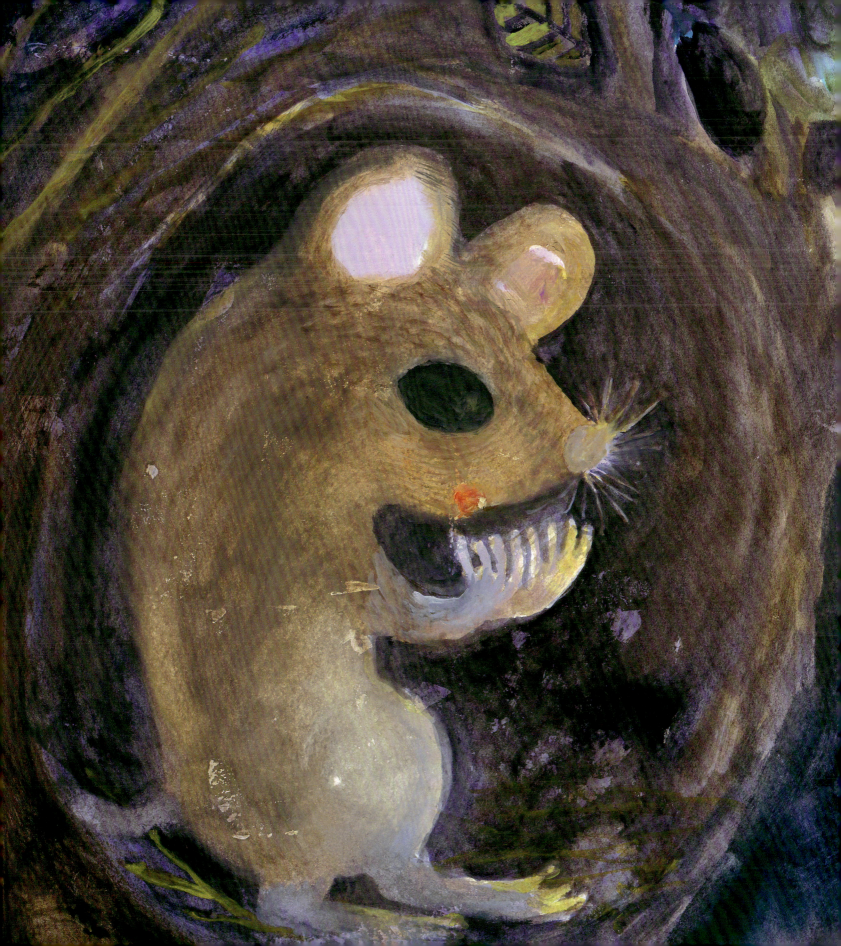

次の晩方です。
カン蛙は又畑に来て、「野鼠さん。野鼠さん。もおし。もおし。」とやさしい声で呼びました。
野鼠はいかにも疲れたらしく、目をとろんとして、はあとため息をついて、それに何だか大へん憤って出て来ましたが、いきなり小さなゴム靴をカン蛙の前に投げ出しました。
「そら、カン蛙さん。取ってお呉れ。ひどい難儀をしたよ。大へんな手数をしたよ。命がけで心配したよ。僕はお前のご恩はこれで払ったよ。少し払い過ぎた位かしらん。」と云いながら、野鼠はぷいっと行ってしまったのでした。
カン蛙は、野鼠の激昂のあんまりひどいのに、しばらくは呆れていましたが、なるほど考えて見ると、それも無理はありませんでした。まず野鼠は、ただの鼠にゴム靴をたのむ、ただの鼠は猫にたのむ、猫は犬にたのむ、犬は馬にたのむ、馬は自分の金鍔を貰うとき、何とかかんとかごまかして、ゴム靴をもう一足受け取る、それから、馬がそれを犬に渡す、犬が猫に渡す、猫がただの鼠に渡す、ただの鼠が野鼠に渡す、その渡しようもいずれあとでお礼をよこせとか何とか、気味の悪い語がついていたのでしょう、そのほか馬はあとでゴム靴をごまかしたことがわかったら、人間からよほどひどい目にあわされるのでしょう。それ全体を野鼠が心配して考えるのですから、とても命にさわるほどつらい訳です。けれどもカン蛙は、その立派なゴム靴を見ては、もう嬉しくて嬉しくて、口がむずむず云うのでした。

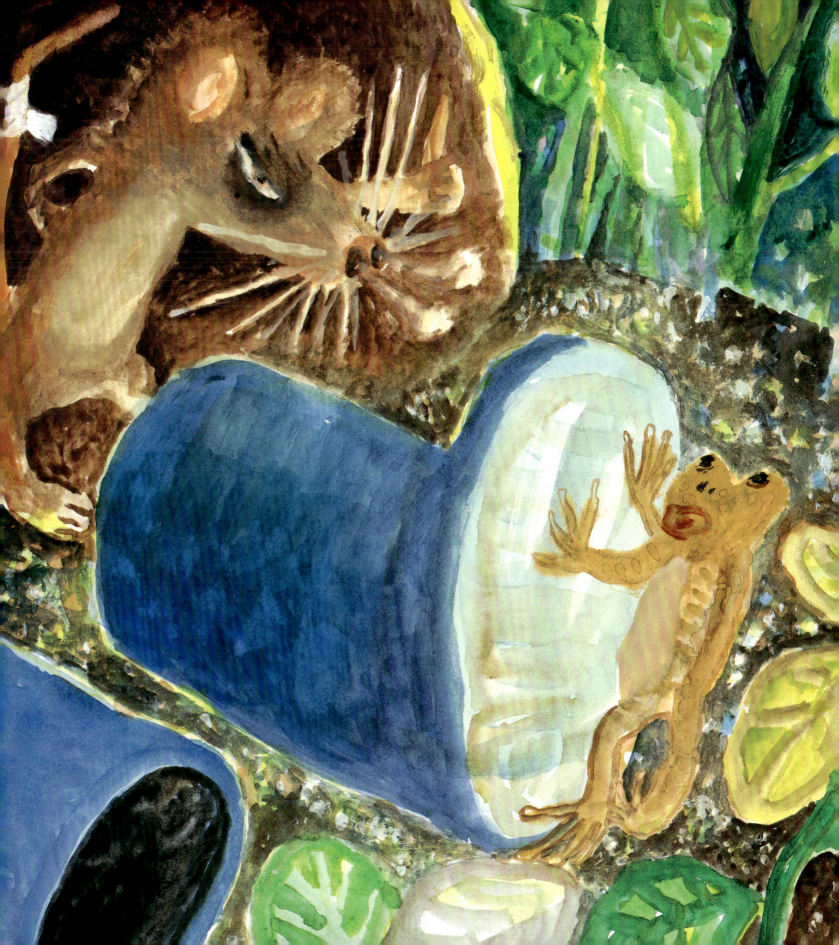

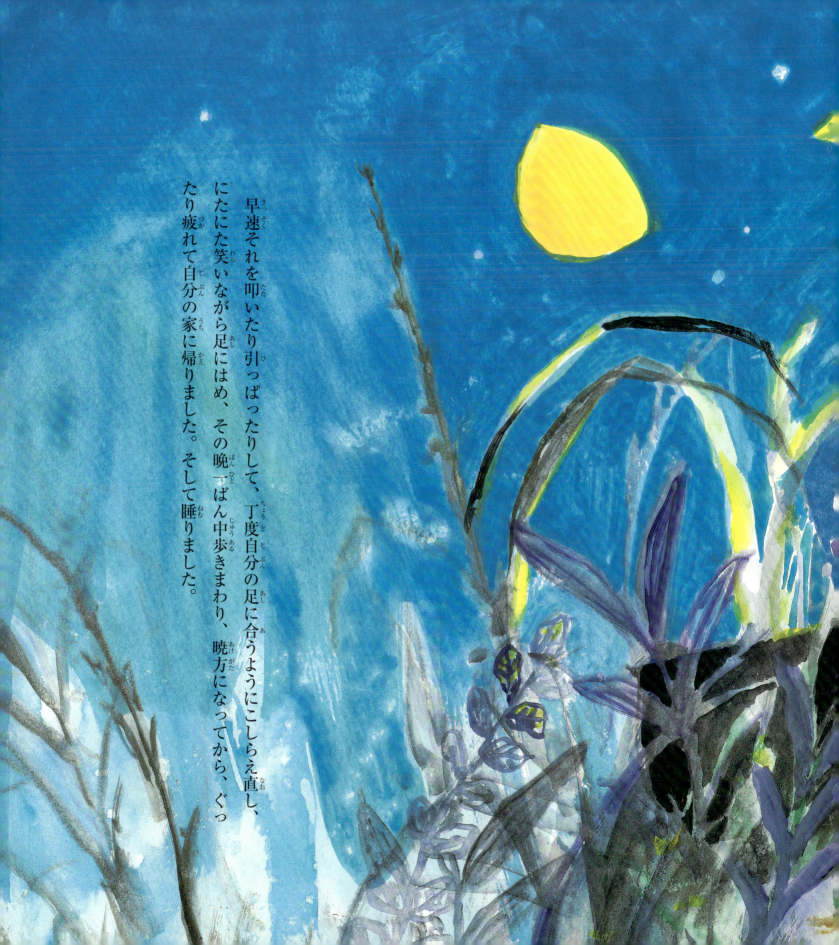

早速それを叩いたり引っぱったりして、丁度自分の足に合うようにこしらえ直し、にたにた笑いながら足にはめ、その晩一ばん中歩きまわり、暁方になってから、ぐったり疲れて自分の家に帰りました。そして睡りました。

「カン君、カン君、もう雲見の時間だよ。おいおい。カン君。」

カン蛙は眼をあけました。見るとブン蛙とベン蛙とがしきりに自分のからだをゆすぶっています。なるほど、東にはうすい黄金色の雲の峯が美しく聳えています。

「や、君はもうゴム靴をはいてるね。どこから出したんだ。」

「いや、これはひどい難儀をして大へんな手数をしてそれから命がけほど頭を痛くして取って来たんだ。君たちにはとても持てまいよ。歩いて見せようか。そら、いい工合だろう。僕がこいつをはいてすっすっと歩いたらまるで芝居のようだろう、イーのようだろう。」

「うん、実にいいね。僕たちもほしいよ。けれど仕方ないなあ。」

「仕方ないよ。」

雲の峯は銀色で、今が一番高い所です。けれどもベン蛙とブン蛙とは、雲なんかは見ないでゴム靴ばかり見ているのでした。

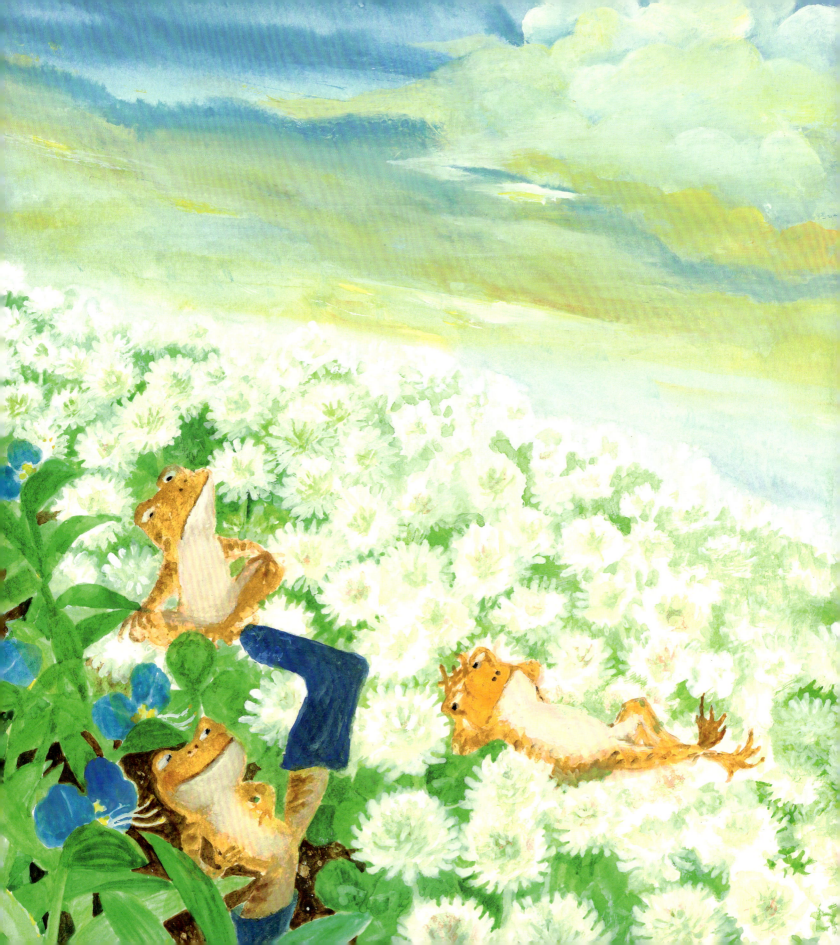

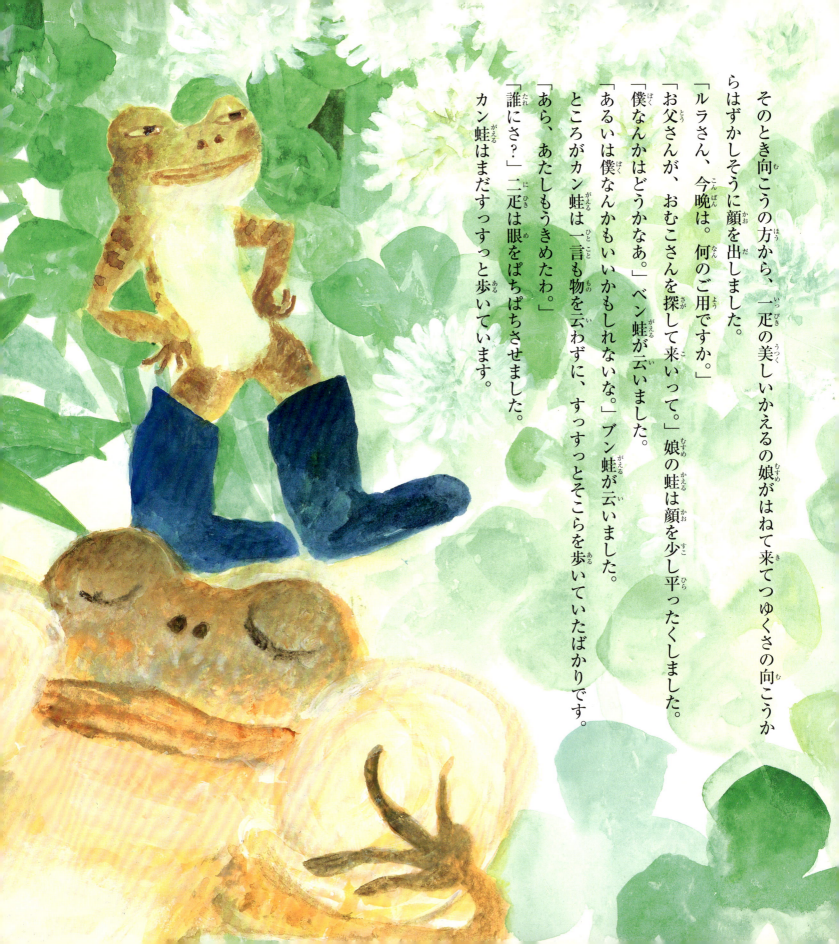

そのとき向こうの方から、一疋の美しいかえるの娘がはねて来てつゆくさの向こうからはずかしそうに顔を出しました。
「ルラさん、今晩は。何のご用ですか。」
「お父さんが、おむこさんを探して来いって。」娘の蛙は顔を少し平ったくしました。
「僕なんかはどうかなあ。」ベン蛙が云いました。
「あるいは僕なんかもいいかもしれないな。」ブン蛙が云いました。
ところがカン蛙は一言も物を云わずに、すっすっとそこらを歩いていたばかりです。
「あら、あたしもうきめたわ。」
「誰にさ?」二疋は眼をぱちぱちさせました。
カン蛙はまだすっすっと歩いています。

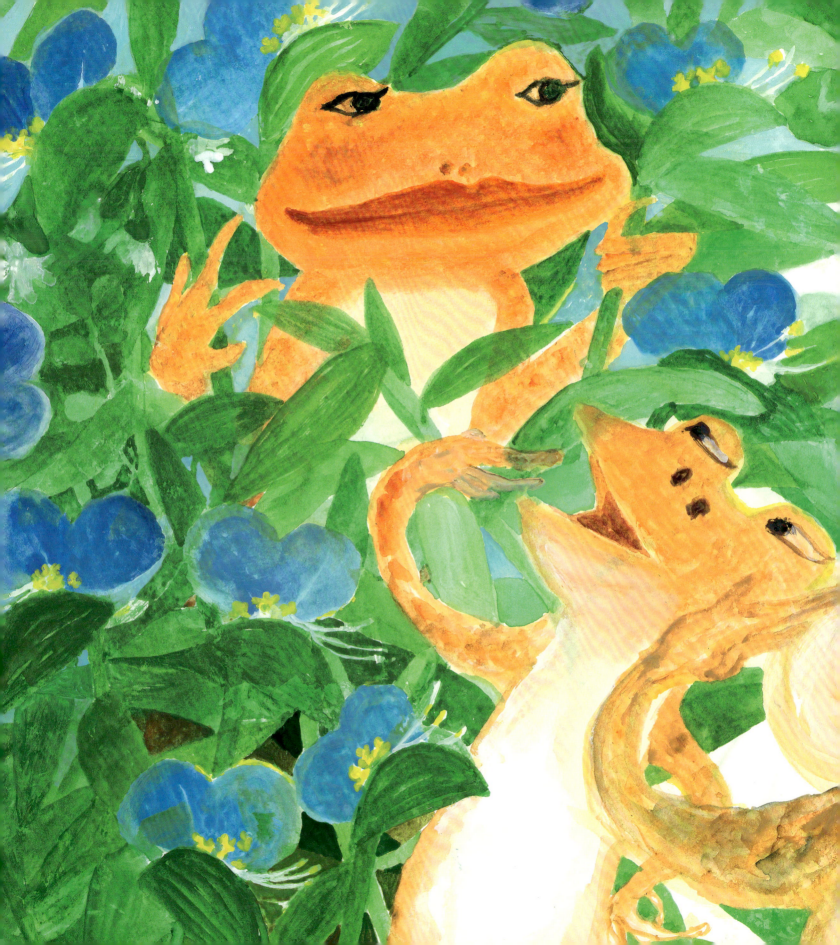

「あの方だわ。」娘の蛙は左手で顔をかくして右手の指をひろげてカン蛙を指しました。
「おいカン君、お嬢さんがきみにきめたとさ。」
「何をさ？」
カン蛙はけろんとした顔つきをしてこっちを向きました。
「お嬢さんがおまえさんを連れて行くとさ。」
カン蛙は急いでこっちへ来ました。
「お嬢さん今晩は、僕に何か用があるんですか。なるほど、そうですか。よろしい。承知しました。それで日はいつにしましょう。式の日は。」
「八月二日がいいわ。」
「それがいいです。」カン蛙はすまして空を向きました。
そこでは雲の峯がいままたペネタ型になって流れています。
「そんならあたしうちへ帰ってみんなにそう云うわ。」
「ええ、」「さよなら。」「さよならね。」
ベン蛙とブン蛙はぶりぶり怒って、いきなりくるりとうしろを向いて帰ってしまいました。しゃくにさわったまぎれに、あの林の下の堰を、ただ二足にちぇっちぇっと泳いだのでした。そのあとでカン蛙のよろこびようと云ったらもうとてもありません。あちこちあるいて、東から二十日の月が登るころやっとうちに帰って寝ました。

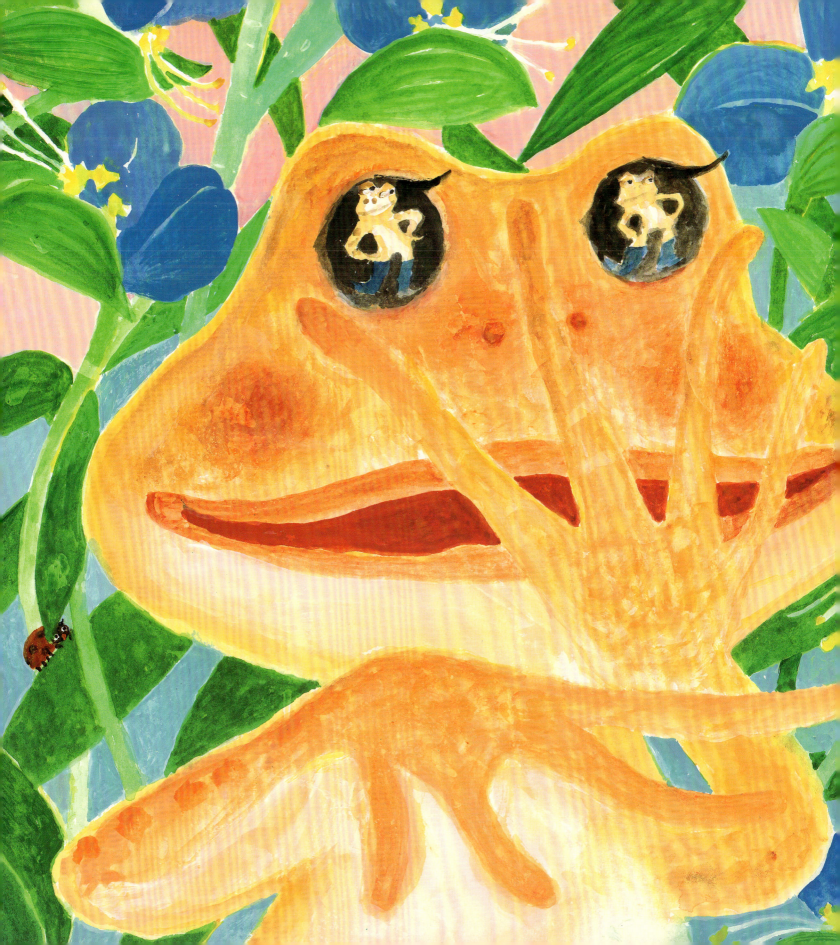

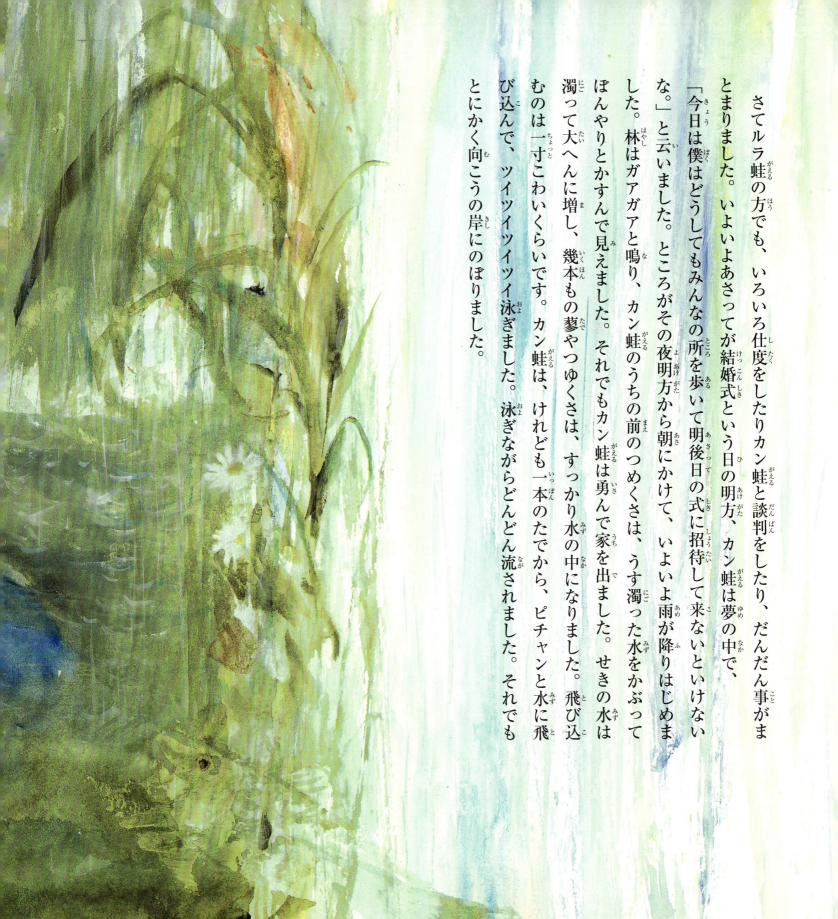

さてルラ蛙の方でも、いろいろ仕度をしたりカン蛙と談判をしたり、だんだん事がまとまりました。いよいよあさってが結婚式という日の明方、カン蛙は夢の中で、
「今日は僕はどうしてもみんなの所を歩いて明後日の式に招待して来ないといけないな。」と云いました。ところがその夜明方から朝にかけて、いよいよ雨が降りはじめました。林はガアガアと鳴り、カン蛙のうちの前のつめくさは、うす濁った水をかぶってぼんやりとかすんで見えました。それでもカン蛙は勇んで家を出ました。せきの水は濁って大へんに増し、幾本もの蓼やつゆくさは、すっかり水の中になりました。飛び込むのは一寸こわいくらいです。カン蛙は、けれども一本のたでから、ピチャンと水に飛び込んで、ツイツイツイツイ泳ぎました。泳ぎながらどんどん流されました。それでもとにかく向こうの岸にのぼりました。

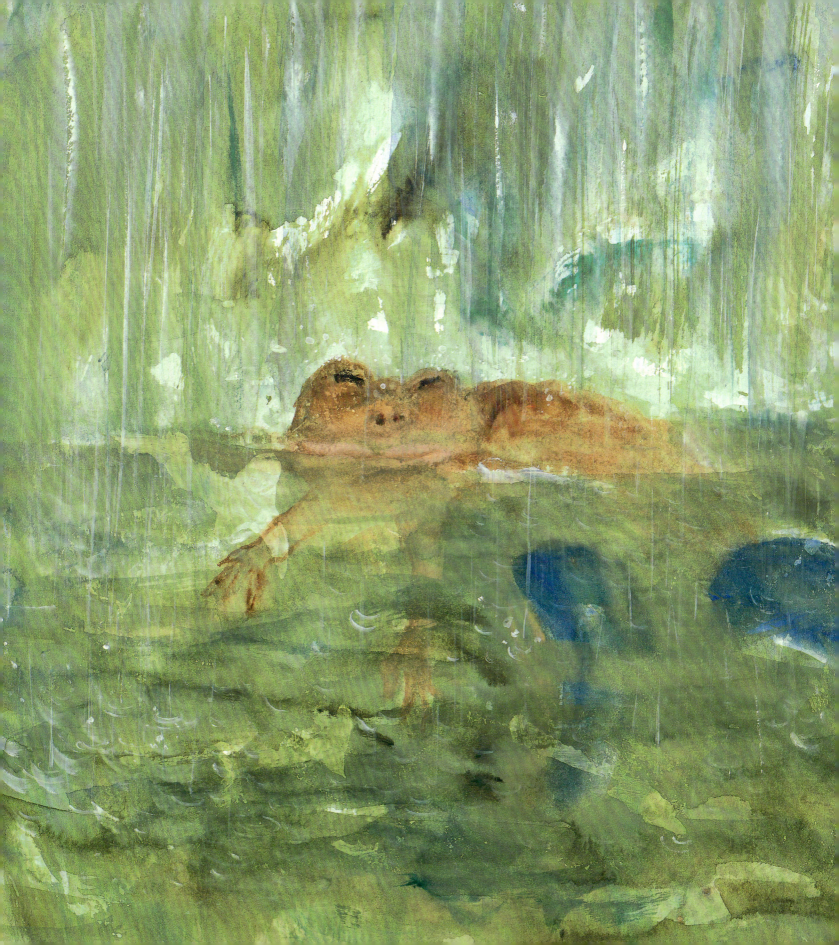

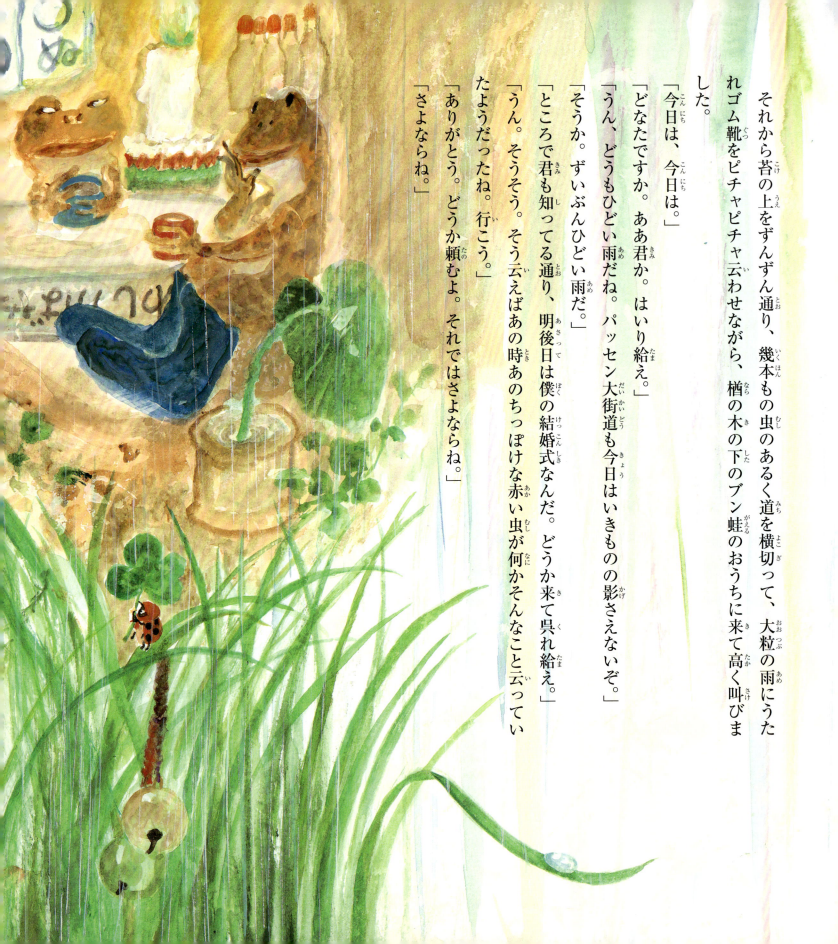

それから苔の上をずんずん通り、幾本もの虫のあるく道を横切って、大粒の雨にうたれゴム靴をピチャピチャ云わせながら、楢の木の下のブン蛙のおうちに来て高く叫びました。
「今日は、今日は。」
「どなたですか。ああ君か。はいり給え。」
「うん、どうもひどい雨だね。パッセン大街道も今日はいきものの影さえないぞ。」
「そうか。ずいぶんひどい雨だ。」
「ところで君も知ってる通り、明後日は僕の結婚式なんだ。どうか来て呉れ給え。」
「うん。そうそう。そう云えばあの時あのちっぽけな赤い虫が何かそんなこと云っていたようだったね。行こう。」
「ありがとう。どうか頼むよ。それではさよならね。」
「さよならね。」

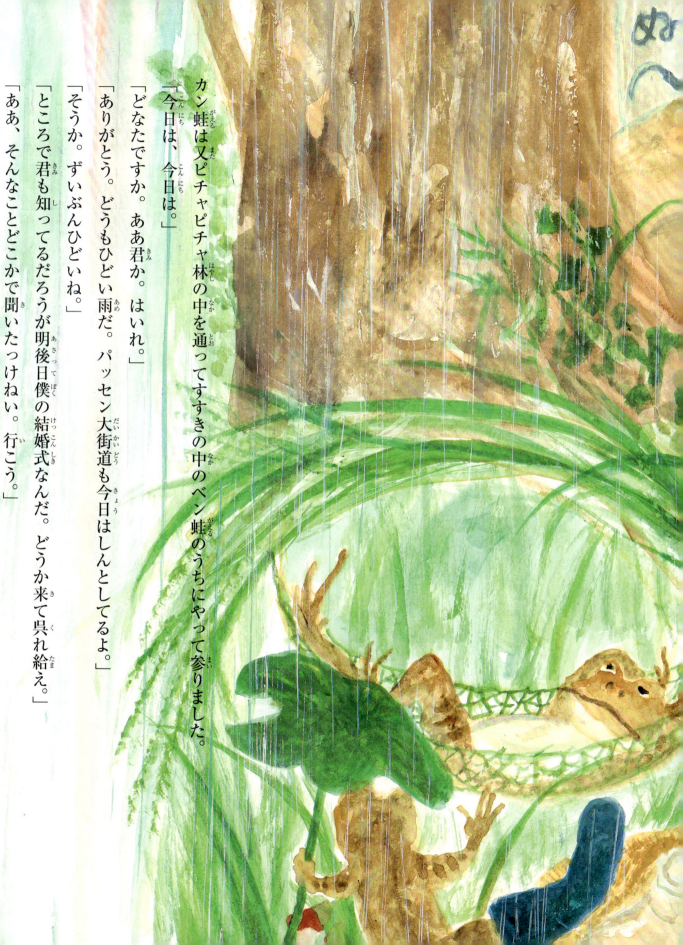

カン蛙は又ピチャピチャ林の中を通ってすすきの中のベン蛙のうちにやって参りました。
「今日は、今日は。」
「どなたですか。ああ君か。はいれ。」
「ありがとう。どうもひどい雨だ。パッセン大街道も今日はしんとしてるよ。」
「そうか。ずいぶんひどいね。」
「ところで君も知ってるだろうが明後日僕の結婚式なんだ。どうか来て呉れ給え。」
「ああ、そんなことどこかで聞いたっけねい。行こう。」
「どうか。ではさよならね。」
「さよならね。」そしてカン蛙は又ピチャピチャ林の中を歩き、プイプイ堰を泳いで、おうちに帰ってやっと安心しました。

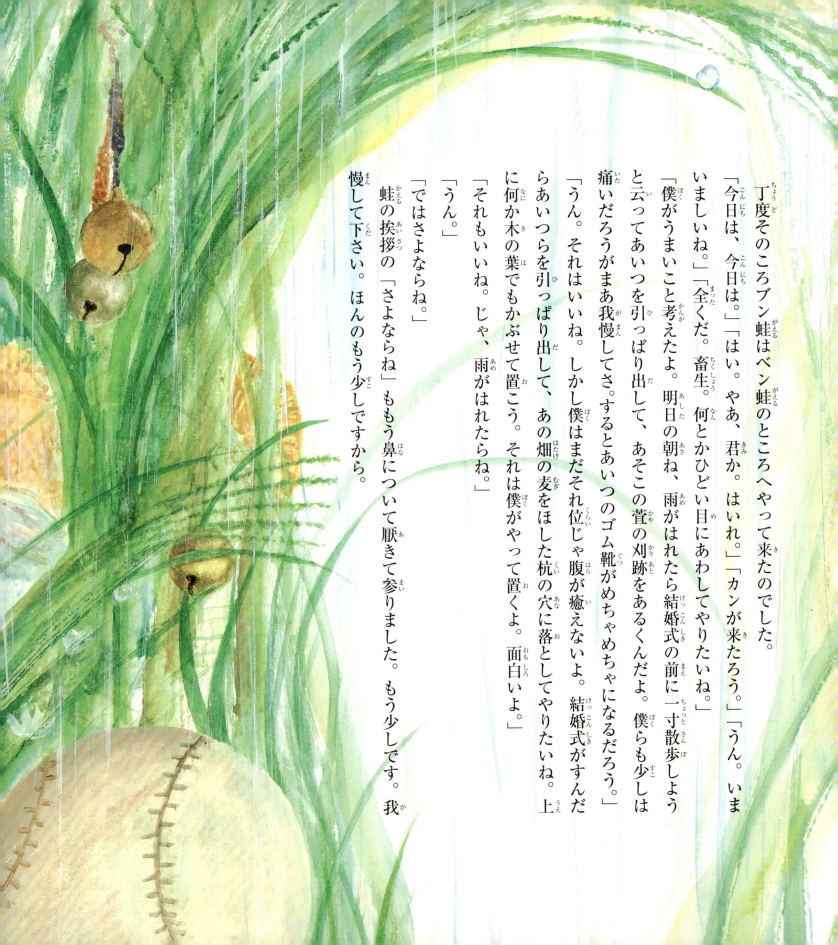

丁度そのころブン蛙はベン蛙のところへやって来たのでした。
「今日は、今日は。」「はい。やあ、君か。はいれ。」「うん。いまいましいね。」「全くだ。畜生。何とかひどい目にあわしてやりたいね。」
「僕がうまいこと考えたよ。明日の朝ね、雨がはれたら結婚式の前に一寸散歩しようと云ってあいつを引っぱり出して、あそこの萱の刈跡をあるくんだよ。僕らも少しは痛いだろうがまあ我慢してさ。するとあいつのゴム靴がめちゃめちゃになるだろう。」
「うん。それはいいね。しかし僕はまだそれ位じゃ腹が癒えないよ。結婚式がすんだらあいつらを引っぱり出して、あの畑の麦をほした杭の穴に落としてやりたいね。上に何か木の葉でもかぶせて置こう。それは僕がやって置くよ。面白いよ。」
「それもいいね。じゃ、雨がはれたらね。」
「うん。」
「ではさよならね。」
蛙の挨拶の「さよならね」ももう鼻について厭きて参りました。もう少しです。我慢して下さい。ほんのもう少しですから。

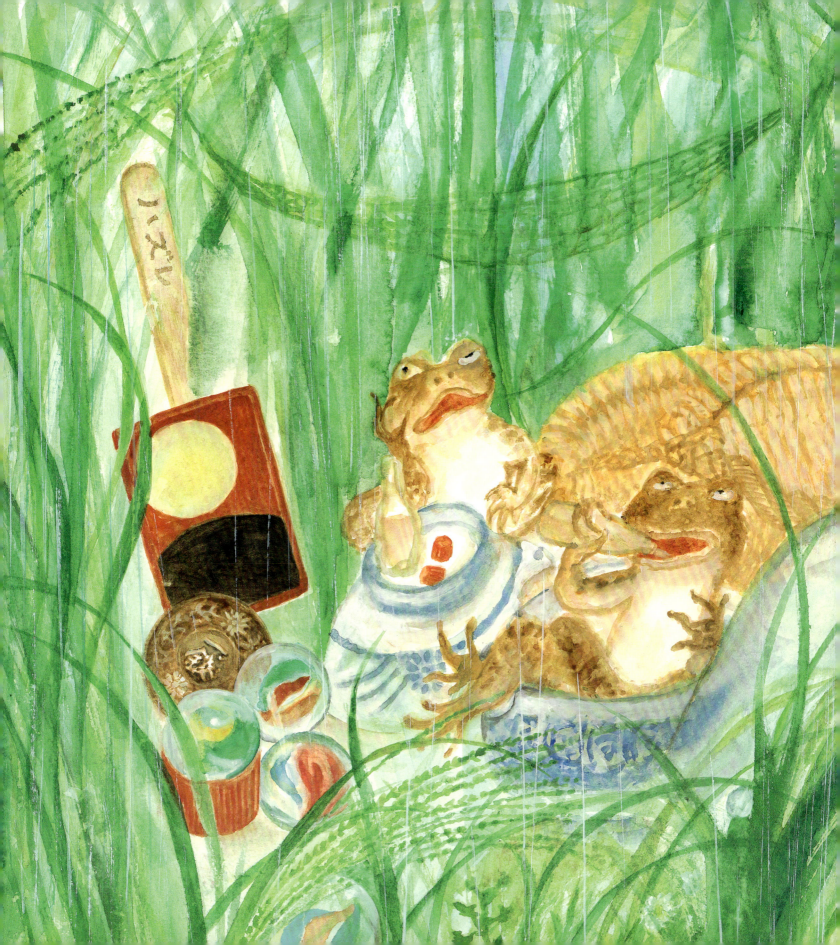

次の日のひるすぎ、雨がはれて陽が射しました。ベン蛙とブン蛙とが一緒にカン蛙のうちへやって来ました。
「やあ、今日はおめでとう。お招き通りやって来たよ。」
「うん、ありがとう。」
「ところで式まで大分時間があるだろう。少し歩こうか。散歩すると血色がよくなるぜ。」
「そうだ。では行こう。」
「三人で手をつないで行こうね。」ブン蛙とベン蛙とが両方からカン蛙の手を取りました。
「どうも雨あがりの空気は、実にうまいね。」
「うん。さっぱりして気持ちがいいね。」三疋は萱の刈跡にやって参りました。
「ああいい景色だ。ここを通って行こう。」
「おい。ここはよそうよ。もう帰ろうよ。」
「いいや折角来たんだもの。も少し行こう。そら歩きたまえ。」二疋は両方からぐいぐいカン蛙の手をひっぱって、自分たちも足の痛いのを我慢しながらぐんぐん萱の刈跡をあるきました。
「おい。よそうよ。よして呉れよ。ここは歩けないよ。あぶないよ。帰ろうよ。」
「実にいい景色だねえ。も少し急いで行こうか。」と二疋が両方から、まだ破けないカン蛙のゴム靴を見ながら一緒に云いました。
「おい。よそうよ。冗談じゃない。よそう。あ痛っ。あぁあ、とうとう穴があいちゃった。」
「どうだ。この空気のうまいこと。」
「おい。帰ろうよ。ひっぱらないで呉れよ。」
「実にいい景色だねえ。」
「放して呉れ。放して呉れ。放せったら。畜生。」

郵便はがき

| 1 | 0 | 2 | 0 | 0 | 7 | 2 |

おそれいりますが切手をおはりください。

（受取人）
東京都千代田区飯田橋3-9-3
ＳＫプラザ3Ｆ

三起商行株式会社

出版部　　　　行

ご記入いただいたお客様の個人情報は、三起商行株式会社　出版部における企画の参考およびお客様への新刊情報やイベントなどのご案内の目的のみに利用いたします。他の目的では使用いたしません。ご案内などご不要の場合は、右の枠に×を記入してください。

お名前(フリガナ)	男 ・ 女	ミキハウスの絵本を他に
	年令　　　オ	お持ちですか？ YES ・ NO
お子様のお名前(フリガナ)	男 ・ 女	以前このハガキを出した
	年令　　　オ	ことがありますか YES ・ NO
ご住所（〒　　　　　）		
ＴＥＬ　　（　　　）　　　　ＦＡＸ　（　　　）		

mikiHOUSE

m H ミキハウスの絵本

(今後の出版活動に役立たせていただきます。)

ミキハウスの絵本をお買い上げいただき、誠にありがとうございます。
ご自身が読んでみたい絵本、大切な方に贈りたい絵本などご意見をお聞かせください。

お求めになった店名	この本の書名

この本をどうしてお知りになりましたか。
1. 店頭で見て　　2. ダイレクトメールで　　3. パンフレットで
4. 新聞・雑誌・TVCMで見て（　　　　　　　　　　　　　　　　）
5. 人からすすめられて　　6. プレゼントされて
7. その他（　　　　　　　　　　　　　　　　　　　　　　　　）

この絵本についてのご意見・ご感想をおきかせ下さい。（装幀、内容、価格など）

最近おもしろいと思った本があれば教えて下さい。
（書名）　　　　　　　　　　　（出版社）

お子様は（またはあなたは）絵本を何冊位お持ちですか。　　　冊位

ご協力ありがとうございました。

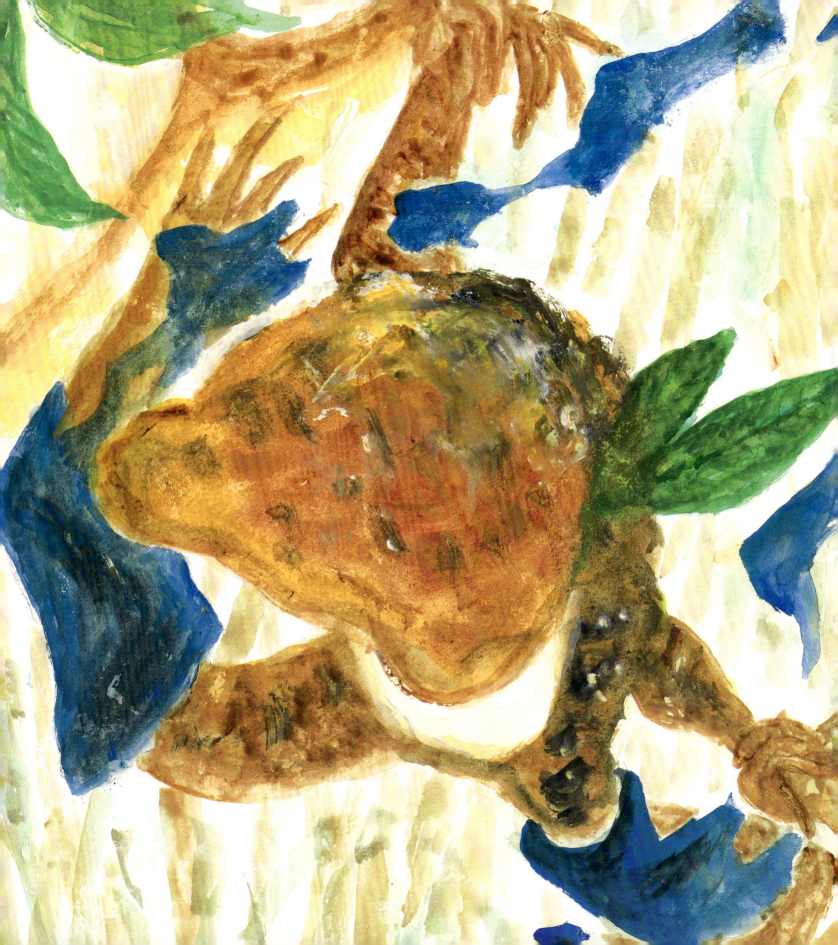

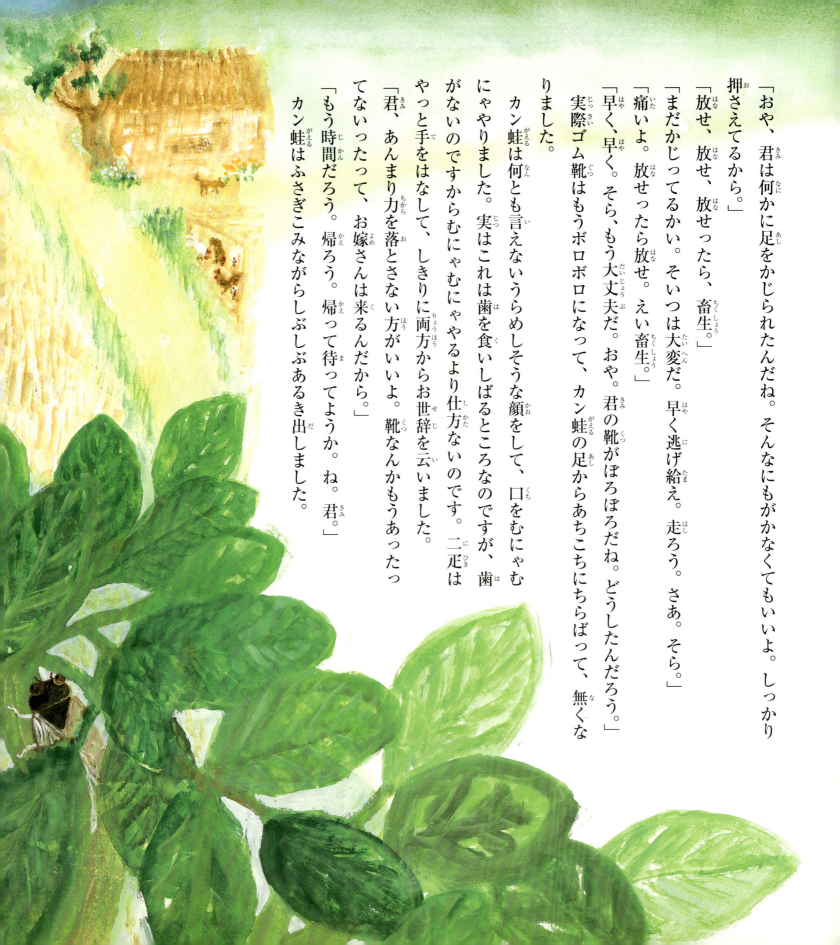

「おや、君は何かに足をかじられたんだね。そんなにもがかなくてもいいよ。しっかり押さえてるから。」
「放せ、放せ、放せったら、畜生。」
「まだかじってるかい。そいつは大変だ。早く逃げ給え。走ろう。さあ。そら。」
「痛いよ。放せったら放せ。えい畜生。」
「早く、早く。そら、もう大丈夫だ。おや。君の靴がぼろぼろだね。どうしたんだろう。」
実際ゴム靴はもうボロボロになって、カン蛙の足からあちこちにちらばって、無くなりました。
カン蛙は何とも言えないうらめしそうな顔をして、口をむにゃむにゃやりました。実はこれは歯を食いしばるところなのですが、歯がないのですからむにゃむにゃやるより仕方ないのです。二疋はやっと手をはなして、しきりに両方からお世辞を云いました。
「君、あんまり力を落とさない方がいいよ。靴なんかもうあったってないったって、お嫁さんは来るんだから。」
「もう時間だろう。帰ろう。帰って待ってようか。ね。君。」
カン蛙はふさぎこみながらしぶしぶあるき出しました。

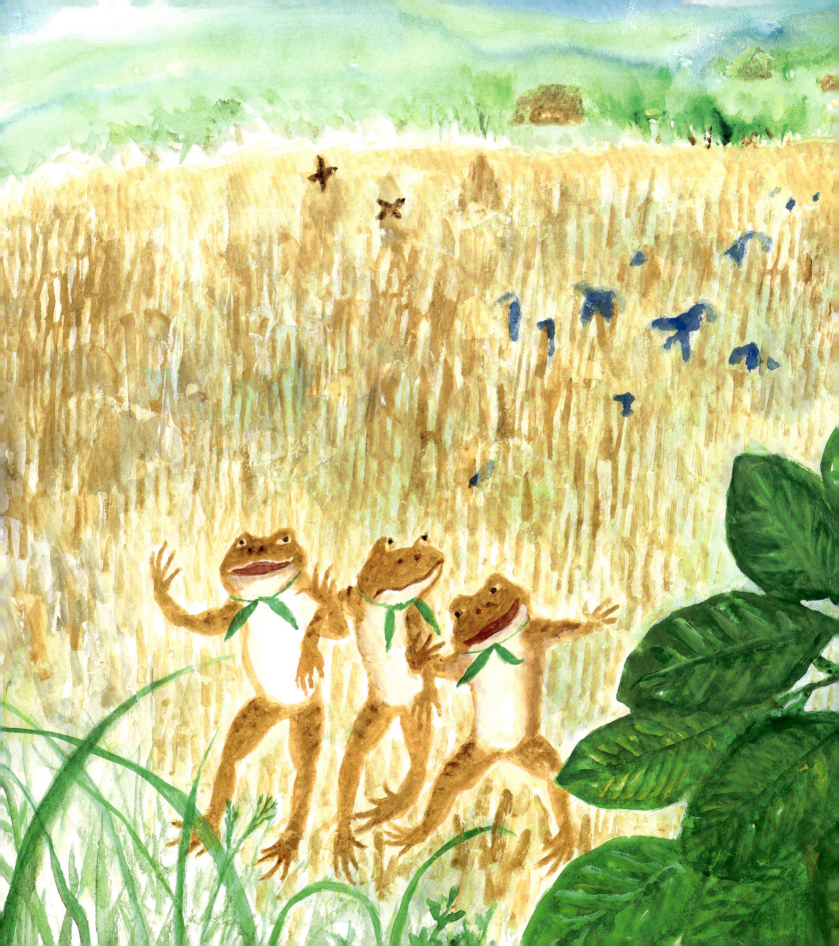

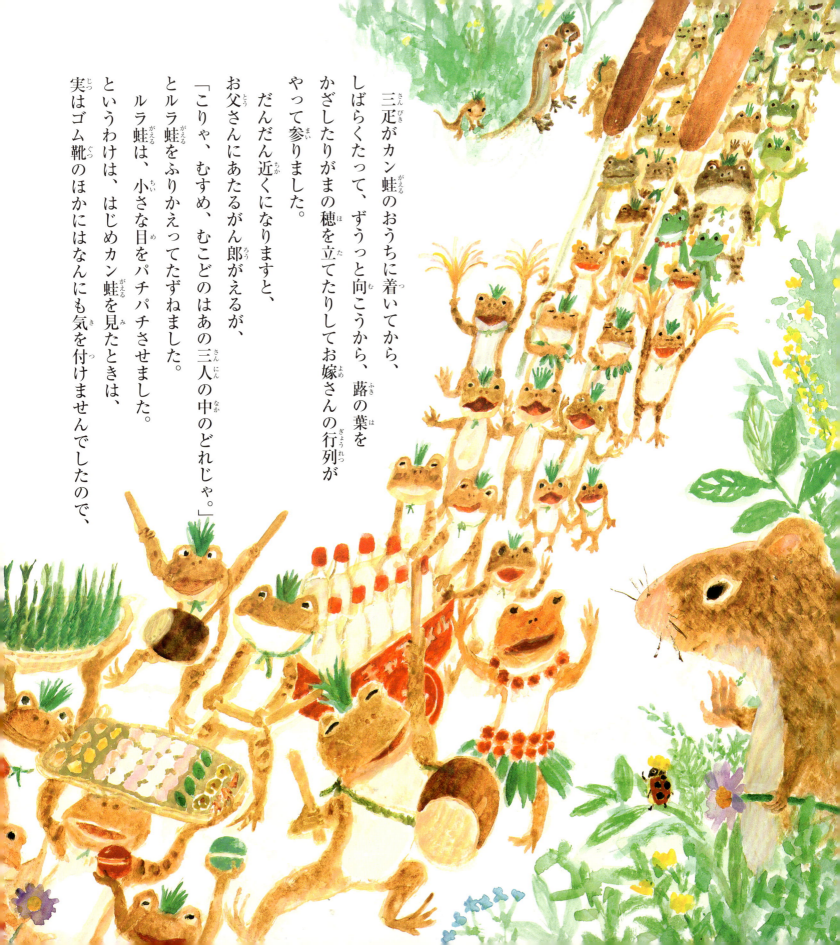

三疋がカン蛙のおうちに着いてから、しばらくたって、ずうっと向こうから、蕗の葉をかざしたりがまの穂を立てたりしてお嫁さんの行列がやって参りました。
だんだん近くになりますと、お父さんにあたるがん郎がえるが、
「こりゃ、むすめ、むこどのはあの三人の中のどれじゃ。」
とルラ蛙をふりかえってたずねました。
ルラ蛙は、小さな目をパチパチさせました。
というわけは、はじめカン蛙を見たときは、実はゴム靴のほかにはなんにも気を付けませんでしたので、

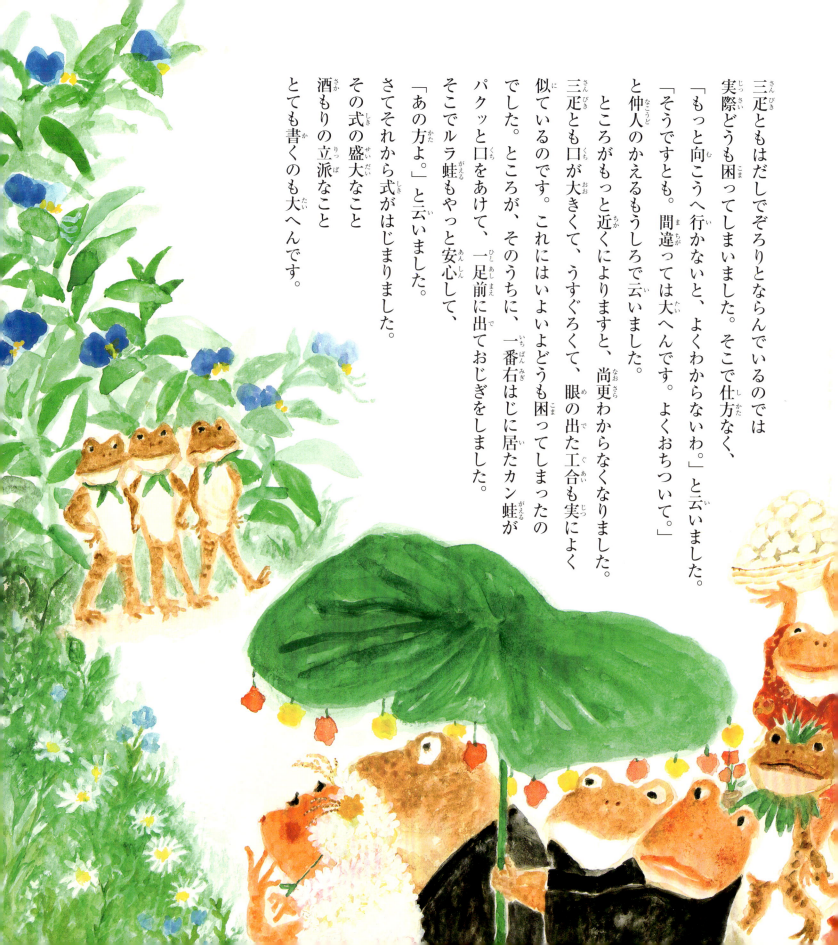

三匹ともはだしでぞろりとならんでいるのでは実際どうも困ってしまいました。そこで仕方なく、
「もっと向こうへ行かないと、よくわからないわ。」と云いました。
「そうですとも。間違っては大へんです。よくおちついて。」
と仲人のかえるもうしろで云いました。
ところがもっと近くによりますと、尚更わからなくなりました。三匹とも口が大きくて、うすぐろくて、眼の出た工合も実によく似ているのです。これにはいよいよどうも困ってしまったのでした。ところが、そのうちに、一番右はじに居たカン蛙がパクッと口をあけて、一足前に出ておじぎをしました。
そこでルラ蛙もやっと安心して、
「あの方よ。」と云いました。
さてそれから式がはじまりました。
その式の盛大なこと
酒もりの立派なこと
とても書くのも大へんです。

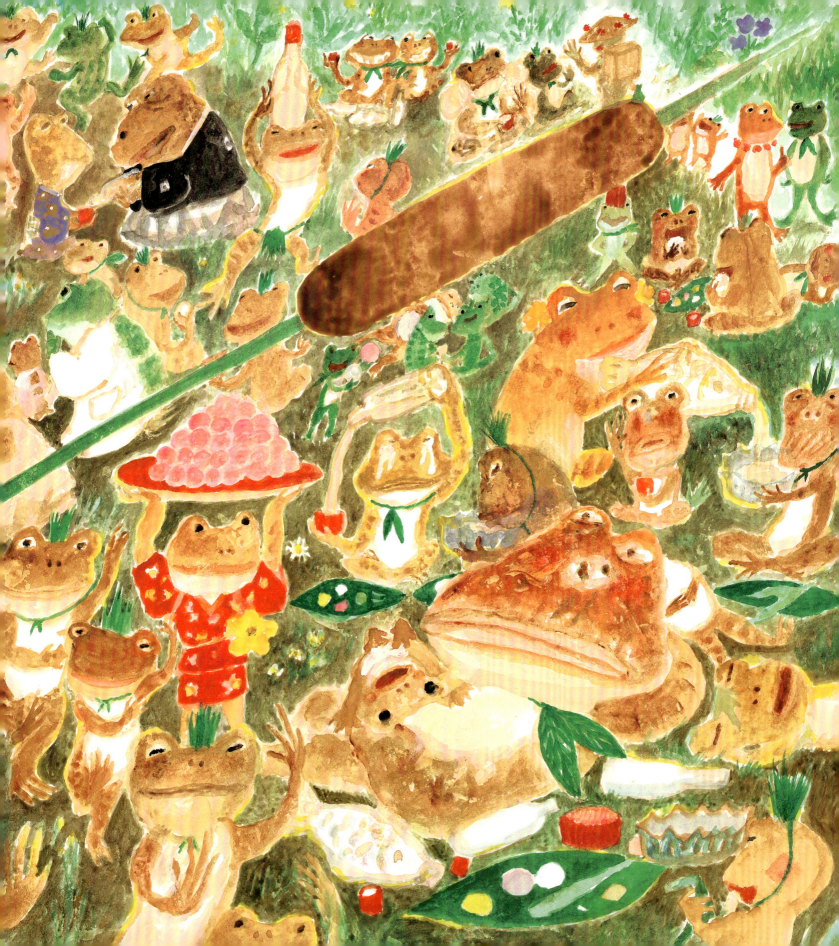

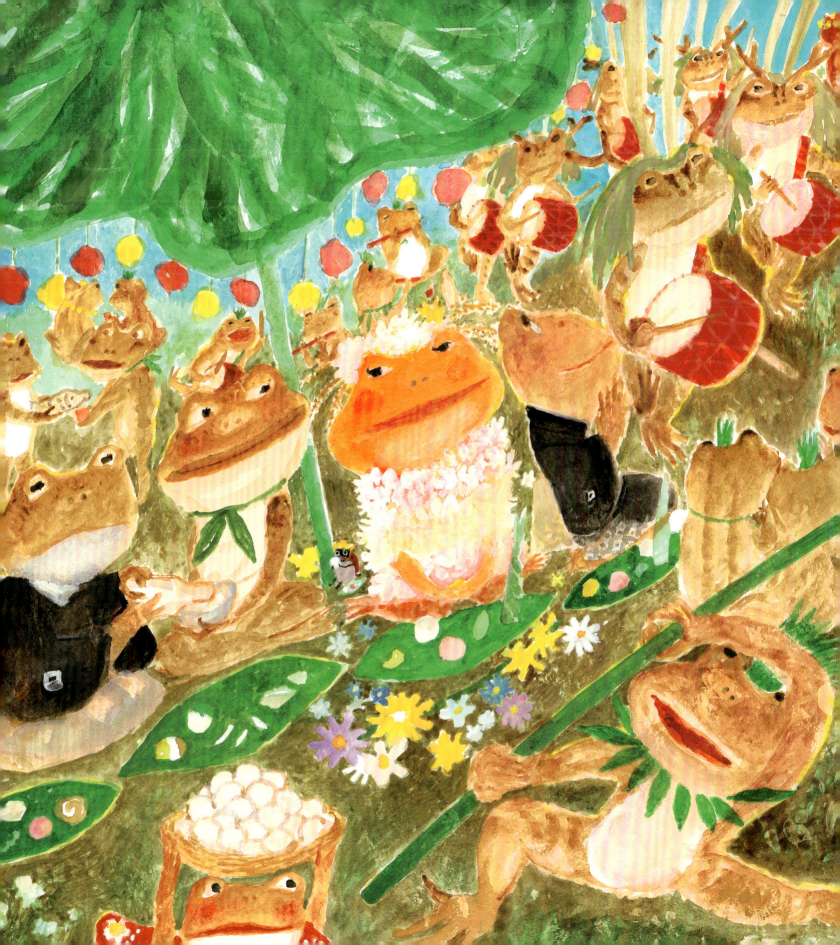

とにかく式がすんで、向こうの方はみな引きあげて行きました。その時丁度雲のみねが一番かがやいて居りました。
「さあ新婚旅行だ。」とベン蛙が云いました。
「僕たちはじきそこまで見送ろう。」ブン蛙が云いました。
カン蛙も仕方なく、ルラ蛙もつれて、新婚旅行に出かけました。そしてたちまちあの木の葉をかぶせた杭あとに来たのです。ブン蛙とベン蛙が、
「ああ、ここはみちが悪い。おむこさん。手を引いてあげよう。」と云いながら、カン蛙が急いでちぢめる間もなく、両方から手をとって、自分たちは穴の両側を歩きながら無理にカン蛙を穴の上にひっぱり出しました。するとカン蛙の載った木の葉がガサリと鳴り、カン蛙はふらふらっと一寸ばかりめり込みました。ブン蛙とベン蛙がくるりと外の方を向いて逃げようとしましたが、カン蛙がピタリと両方共とりついてしまいましたので二疋のふんばった足がぷるぷるっとけいれんし、そのつぎにはとうとう「ポトン、バチャン。」
三疋とも、杭穴の底の泥水の中に陥ちてしまいました。上を見ると、まるで小さな円い空が見えるだけ、かがやく雲の峯は一寸のぞいて居りますが、蛙たちはもういくらもがいてもとりつくものもありませんでした。

そこでルラ蛙はもう昔習った六百米の奥の手を出して一目散にお父さんのところへ走って行きました。するとお父さんたちはお酒に酔っていてみんなぐうぐう睡っていていくら起こしても起きませんでした。そこでルラ蛙はまたもとのところへ走って来てまわりをぐるぐるまわって泣きました。

そのうちだんだん夜になりました。
パチャパチャパチャパチャ。
ルラ蛙はまたお父さんのところへ行きました。
いくら起こしても起きませんでした。

夜があけました。
パチャパチャパチャパチャ。
ルラ蛙はまたお父さんのところへ行きました。
いくら起こしても起きませんでした。

日が暮れました。雲のみねの頭。
パチャパチャパチャパチャ。
ルラ蛙はまたお父さんのところへ行きました。
いくら起こしても起きませんでした。

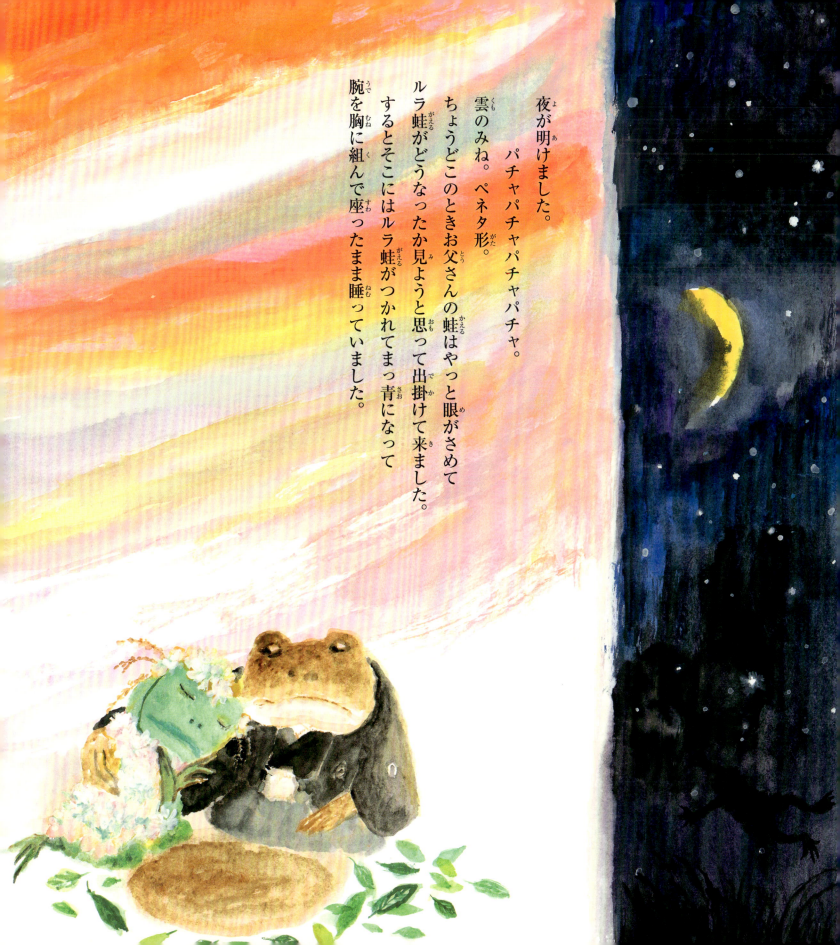

夜が明けました。
パチャパチャパチャパチャ。
雲のみね。ペネタ形。
ちょうどこのときお父さんの蛙はやっと眼がさめて
ルラ蛙がどうなったか見ようと思って出掛けて来ました。
するとそこにはルラ蛙がつかれてまっ青になって
腕を胸に組んで座ったまま睡っていました。

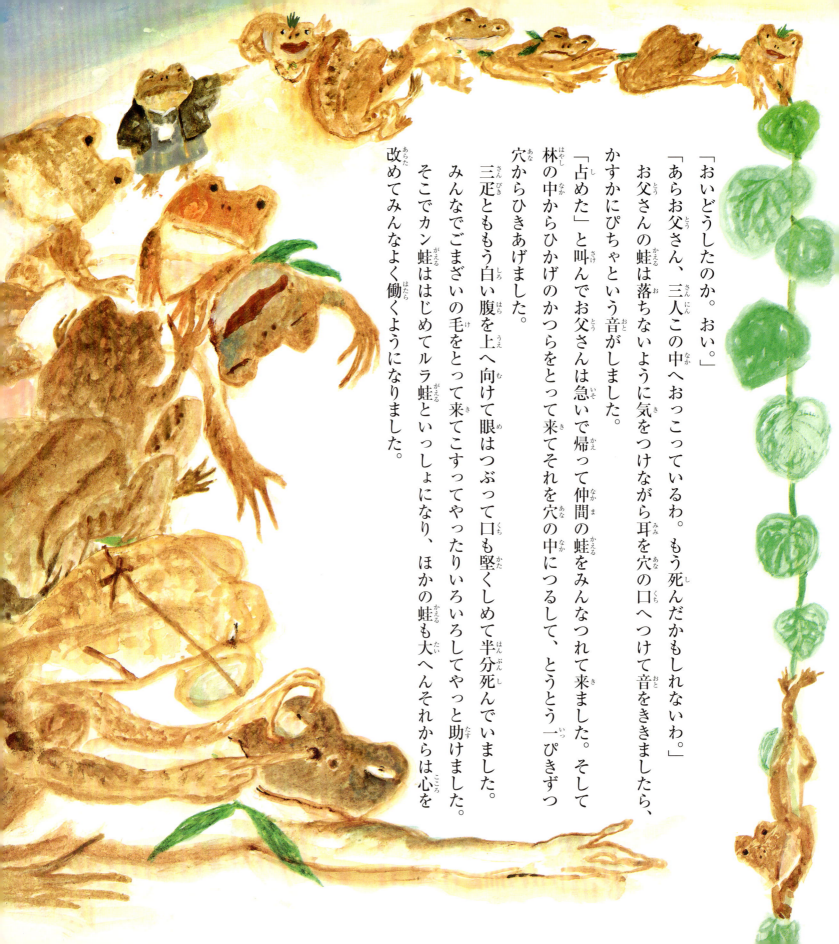

「おいどうしたのか。おい。」
「あらお父さん、三人このなかへおっこっているわ。もう死んだかもしれないわ。」
お父さんの蛙は落ちないように気をつけながら耳を穴の口へつけて音をききましたら、かすかにぴちゃという音がしました。
「占めた」と叫んでお父さんは急いで帰って仲間の蛙をみんなつれて来ました。そして林の中からひかげのかつらをとって来てそれを穴の中につるして、とうとう一ぴきずつ穴からひきあげました。
三疋とももう白い腹を上へ向けて眼はつぶって口も堅くしめて半分死んでいました。みんなでごまざいの毛をとってきてこすってやったりいろいろしてやっと助けました。
そこでカン蛙ははじめてルラ蛙といっしょになり、ほかの蛙も大へんそれからは心を改めてみんなよく働くようになりました。

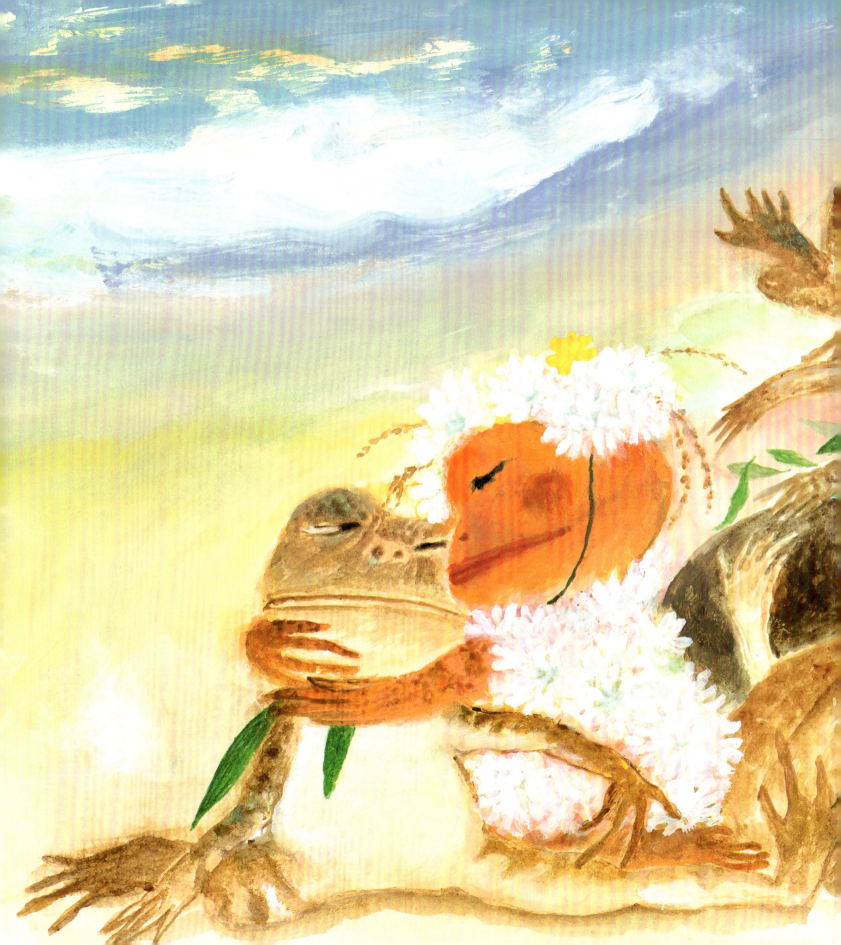

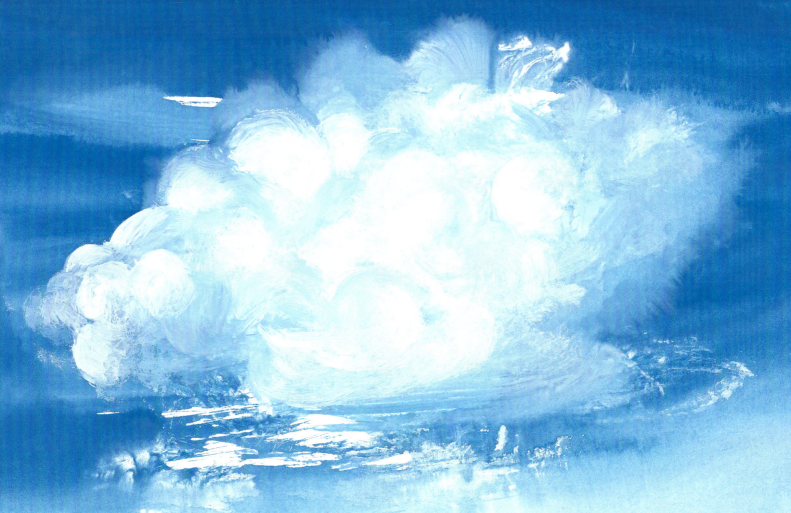

●本文について

本書は『新校本 宮沢賢治全集』(筑摩書房)を底本としております。なお原文の旧字・旧仮名に関しては、原則として現代の表記を使用しています。漢字・仮名の統一および送り仮名の不統一、および文中の句読点、漢字・仮名の統一および送り仮名に関しては、原則として原文に従いましたが、読みやすさを考慮して、読点を足した箇所があります。

※「誰」のルビを「たれ」としたのは、宮沢賢治の直筆原稿が一貫して「たれ」なので、賢治語法の特徴的なものとして生かしましたが、通例通り「だれ」と読んでも賢治さんはとくに怒らないでしょう。(ルビ監修/天沢退二郎)

言葉の説明

【雲見】……江戸時代の僧、慈雲(じうん)が提唱(ていしょう)した「雲伝神道」の影響がある。慈雲は真言宗(しんごんしゅう)の僧侶だが、宗派を超えて学んだ。「雲伝神道」は密教(みっきょう)を基礎に儒教(じゅきょう)の考えを入れた考え方。慈雲の著書の中に「雲を看(み)て楽む者〜」と書かれた文章がある。賢治の「不貧慾戒」(ふとんよくかい)という詩の中に「慈雲」の名前が出てくる。

【玉髄】……シリカ鉱物の結晶。集まって、まるでぶどうの房や雲のような形になることがある。混ざり込む物質によって色や形もさまざま。賢治は雲の描写によく使う。

【蛋白石】……オパールのこと。卵の白身が熱で少し固まったときのような色をしているところから、蛋白石という和名がついた。

【ペネタ形】……気象用語で「Penetrative Convection(ペネトレーティブ・コンベクション)」という言葉があり、入道雲を作る対流のことをさす。「ペネタ形」という呼び名はここからヒントを得たのではないかとする説もある。この現象で積乱雲が高く盛りあがっていった後、あるところで、それ以上は上に盛りあがることができずに横に広がっていく。こういう形の雲を金床の形に似ていることから「かなとこ雲」とも呼ぶ。

【ヘロン】……ここでは人間のことだと書かれているが、アオサギ(Grey Heron)の英語名がヘロン。サギはカエルをよく食べる。サギがカエルにとっては怖い存在であることから、ヒトもカエルにとっては怖い存在であることを暗に意味したのかもしれない。

【ゴム靴がはやる】……大正時代に実際に盛岡あたりでゴム靴が流行したらしい。本書のそでにある絵は、当時の岩手毎日新聞に掲載されたいくつかのゴム靴の広告を組み合わせて、本書の画家である松成氏がアレンジして描いたもの。ちなみに実際の広告も、「ゴム靴」「ゴム長靴」などと表記されている。

【チブス】……チフスのこと。感染症(かんせんしょう)の病気。

【金沓】……馬のひづめの裏につける半輪形の鉄──蹄鉄(ていてつ)のこと。

【ひかげのかつら】……山野に生える多年草のヒカゲノカヅラのこと。つる状だが、地面にはい回るように育つ。茎は細長くてかたい。

【ごまさいの毛】……「ごまさい」はガガイモという植物の地方名。種子には絹糸のような毛があって、綿の代用として使われることもあった。